Un Año de las Historias Waldorf con Pinturas al Agua

By Kristie Burns

No part of this publication may be reproduced in whole or in part or stored in a retrieval system, or transmitted in any form or by any means, electric, mechanical, photocopying, recording or otherwise, without written permission of the publisher. For more information regarding permission, write to Bearth Publishing at www.TheBearthInstitute.com

ISBN 978-1-304-80541-6
Text Copyright © 2014 by Kristie Karima Burns, MH, ND, Ph.D.
All rights reserved. Published by BEarth Publishing
Library of Congress Cataloging-in-Publication Data available.
Printed in the U.S.A
First Edition, August 1990
Second Edition, December 2009
Third Edition, January 2014

Este libro esta compuesto por 56 versos y cuentos que abarcan las estaciones de el año y sus festividades. La intención de este libro es proveerle con la inspiración necesaria de cada mes para sus actividades con pinturas al agua. Estas historias esta orientadas hacia niños de 3 a 7 años de edad (También pueden ser mayores si usted esta comenzando con este método). Ellas usan de 1 a 3 colores mayoritariamente aunque algunas historias requieren el uso de todos los colores.

Estos versos y cuentos son tomados de tres diferentes fuentes: Viejas fabulas o historias pasadas a través de los siglos y re narradas por me u otros autores, Versos de autores clásicos (sin derechos de autor)que he modificado y versos y cuentos que he escrito.

Disfruto el uso de la poesía y libros clásicos como inspiración para las lecciones, porque como escritora siento que no tomamos el tiempo necesario para apreciar lo que ya ha sido escrito. Parece que en el mundo de hoy las revistas son tiradas a la basura después de una lectura, los correos electrónicos borrados, los boletines de noticias en Internet descartados y los viejos libros son ignorados en favor de los nuevos. Modificar y reinstaurar algunas de estas poesías tradicionales es una forma de reciclaje artístico y también es un modo Real de honrar a estos poetas y escritores. No como en una clase en la universidad acerca de "poesía antigua "sino en un modo realmente vivo en nuestras casas y con nuestros hijos.

Espero poder presentarles algunos encantadores, olvidados y talentosos poetas a medida que viajamos juntos por un año en colores al agua.

Algunos Consejos

1. La pintura que usted crea en cada verso puede ser ¡cualquier cosa! Permita que usted y su hijo sean inspirados por el.
2. Abajo de cada verso he proporcionado su inspiración compartiendo "nuestra pintura" con usted.
3. Lea la historia completa y planéela usted primero. Muchas de estas historias tienen pinturas escondidas, así que si primero no planea o prevé no podrá obtener la pintura correcta.
4. Usted puede cambiar cualquier historia o poema adaptándola a festividades o eventos especiales que usted quiera celebrar. ¡Las historias son flexibles! Yo le doy las herramientas pero usted creara la obra maestra que mejor armonice con su familia o clase.

Día de Reyes

La Estrella
Por Kristie Burns

Tres regalos de oro
En cajas triangulares
Una vino del norte
Una vino del sur
Una deambulo por entre estos
¿Y porque vinieron
Con estos regalos?
Ellos seguían la estrella
En el índigo de la noche de tierras lejanas

Nuestra pintura: Comenzamos con amarillo y trazamos un triangulo con un extremo apuntando hacia arriba (norte), luego otro triangulo con un extremo apuntando hacia abajo (sur), luego otro triangulo situado en medio de los de los dos previos. ¡Así el resultado final nos da una estrella! Si usted quiere agregar mas color puede pintar la noche de índigo azul alrededor de la estrella.

Oro, Incienso, Mirra
Por Kristie Burns

Primero: Un día tres hombres sabios vieron una estrella en el cielo. Sabían que debían traer regalos. Así que cada uno compro un regalo. El hombre sabio del norte compro oro amarillo y lo guardo en una preciosa caja de oro (pintar de amarillo ¾ de la parte superior de la hoja ;El Norte.) El segundo hombre sabio del sur compro incienso, que brilla con un encantador rojo resplandor cuando se enciende Llenando el cuarto donde el esta con un encantador rojo resplandor y libera un muy agradable aroma (pintar ¾ de la parte inferior de el papel (El Sur) en rojo)….(a medida que el color naranja emerge debe decir….)Ahí emerge el tercer hombre sabio. No de el norte tampoco del sur pero entre ellos como si fuese magia y el carga una caja llena de mirra de color naranja profunda.

Día de la Candelaria

La pequeña Niñera Etticot
En una enagua amarilla
Y una nariz roja
Cuando mas ella se para
Cuanto mas ella se achica
Un halo naranja alrededor de su cabeza
Mientras ella vigila cerca de mi cama

Nuestra pintura: Dar una intensa pincelada de amarillo para la enagua, que en realidad será el candelero, Ponga una "nariz roja" en la parte superior para hacer la luz de la llama mientras mezcla el rojo y amarillo. Entonces dibuje un circulo o halo alrededor de la flama. después usted puede colorear el fondo con diferentes sombras de color naranja, que son creados por los diferentes grados de mezcla entre el rojo y naranja.

Tradicional Rima Medieval Inglesa

Si el día de la Candelaria
será claro y brillante
El invierno tendrá un tramo mas

Si el día de la Candelaria
será con chaparrones y lluvia
El invierno se ira y no volverá

Si el día de la candelaria
Será húmedo y negro
Cargara un frío invierno en su espalda

Si el día de la candelaria
es brillante y claro
Habrá dos inviernos este año

La Noble Vela
Por Kristie Burns

Había una vez una vela con un rojo resplandor que quería hacer algo especial para el día de la Candelaria. Ella brillaría por toda la noche ,aunque alguien tratara de soplarla. ¡Ella brillara por toda la noche con un radiante circulo!(Pinte un circulo con rojo brillante en el papel)

Estaba tan orgullosa de su rojo resplandor que un día pensó para si misma …¿Porque solo brillo por la noche? ¡Yo también puedo brillar por todo el día! Así que ella no se apago por la mañana y brillo por toda la mañana y también por toda la tarde. Entonces cuando el Sol amarillo de la tarde se asomo por la ventana la vio, en su rojizo resplandor y dijo:¿Qué es esto? ¡Una vela tratando de ser tan brillante como yo! ¡Ja! ¡Yo soy el mas brillante sobre la tierra! Y el sol entro sigilosamente al cuarto con sus hermosos rayos amarillos y trato de soplar la vela (pinte amarillo por toda la hoja)¡De echo el sol trato de apagar la vela todo el día pero la vela solo se volvió naranja ! Y tan pronto como el Sol se fue a dormir la vela trato duramente de brillar concentrándose con su rojo corazón (pintar el circulo de rojo una vez mas) y rápidamente volvió a brillar con su rojo brillo. Pero entonces la Luna azul la vio cuando se asomaba por la ventana en la noche y dijo: ¿Qué es esto? ¿Un resplandor dentro de la casa? !Yo soy la única con permiso para brillar en la noche! ¡Ya me encargare de esto!. Así que la Luna azul entro sigilosamente al cuarto y trato de soplar la vela, pero la luna es mas débil que el sol y cada vez que se acercaba al rojo brillo no era capas de tocarla (pintar de azul alrededor del brillo de la vela) Así que trato y trato(pintar con azul sobre el amarillo pero no sobre el rojo) hasta que finalmente se tubo que ir. Cuando los niños entraron al cuarto por la mañana encontraron una vela encendida de color rojo rodeada de paredes verdes – los colores de navidad y el Día de la Candelaria. La pequeña vela sonreía porque sabia que si tu rojo corazón es fuerte nadie puede apagarlo.

Nieve y Hielo

Noche de nieve
Verso: Snowy Night por: B.E.Miller
Adaptado por Kristie Burns

Suavemente, suavemente a través de el azul índigo
La nieve esta cayendo

Agudamente, agudamente en los prados
Los corderos están llamando

Fríos, Fríos, alrededor mí
Los vientos están soplando

Brillante, brillante sobre mi
La luna resplandece

Nuestra pintura: Comenzamos cubriendo la pagina con azul índigo (añil) profundo y con oscuras pinceladas y remolinos de azul cubriendo la pagina. Entonces tomamos un poco de color blanco (esta es una muy buena lección para mostrar lo que el blanco hace cuando se agrega a otros colores así que recomendamos tomar notas) y hacemos el resto de los versos. "La nieve esta cayendo" pueden ser puntos blancos en el cielo, "los corderos están llamando "pequeñas pelusas de blanco con una pequeño rastro de blanco por cabeza y situadas en el área de la tierra y "Los vientos soplan " pueden ser unos remolinos de blanco sobre el cielo azul índigo.

La luna puede ser un circulo blanco en el cielo azul índigo que transformara al blanco de la luna en un azul suave (blue moon), luna azul, a Luna Azul.

La Nieve
Por Kristie Burns

Azul amaba jugar, ella corrió por los cielos arriba y abajo, izquierda y derecha. Hasta que cubrió todo el cielo con azul. Ella dio ruedas de carro, rodó y giro alrededor.

Sobre todo le gustaba bailar así que dejo espirales azules por todo el sólido cielo azul. Un pequeño anciano podía verle desde su ventana en su pequeña casa y toda su ventana era de un azul sólido (el papel es la ventana), pero un día los días se tornaron oscuros y las noches se hicieron frías y las blancas hadas de la nieve vinieron al profundo azul del cielo. Ellas no vinieron a jugar aunque cayeron del cielo, una a la vez. Al principio despacio y después rápido y fueron a posarse en un lugar en el fondo de la ventana (pintar un Grueso blanco arriba uno mas fino debajo estos serán, las estalactitas o carámbanos de hielo), donde saltan en la ventana de la pequeñita casa y desaparecen. El anciano no sabia que la pequeñas hadas de la nieve vinieron por la noche y entraron en su casa para calentarlo y confortarlo en el invierno dentro de su propia casa.
 Cuando vio el hielo en la ventana sonrío.

Año Nuevo Lunar (Chino)

Yo Soy el Año Nuevo
Adaptado por Kristie Burns

¡Yo soy el pequeño año nuevo Jo Jo Jo!
Aquí vengo tropezando en la nieve
Sacudiendo mis campanas con feliz estruendo
¡así que abran sus puertas y déjenme entrar!

Presentes traigo para todos y cada uno!
gente grande ,gente pequeña ,bajos y altos
Cada uno de mi un tesoro podrá ganar
¡Así que abran sus puertas y déjenme entrar!

Algunos tendrán plata y otros tendrán oro
Algunos tendrán ropas nuevas y algunos viejas
Algunos tendrán metales y otros hojalata
¡Así que abran sus puertas y déjenme entrar!

Algunos tendrán agua y algunos tendrán leche
Algunos tendrán satén y otros seda
Pero cada uno de mi un presente podrá ganar
¡Así que abran sus puertas y déjenme entrar!

Nuestra pintura: Cuando el verso dice: "presentes" hacemos
Un gran cuadrado en azul sobre el papel. Cuando dice: "Algunos tendrán plata y otro tendrán oro." Hacemos dos formas cuadradas con amarillo dentro de el cuadrado mas grande (no le diga nada a los niños pero el dibujo será una casa, así que instrúyalos en donde poner los pequeños cuadrados amarillos que serán las ventanas de la casa.) Donde dice: "Algunos tendrán agua y otros tendrán leche." Usted debe empezar a pintar con amarillo una puerta en la casa y remarque el echo de que la puerta finalmente se ha abierto y los niños estarán sorprendidos de que la pintura se a transformado en una casa cuando solo era un regalo.

Celebrar
Por Kristie Burns

Comenzar este cuento con papel mojado. Pretenda que hay un triangulo al revés en la mitad del papel. Ponga una gota de pintura roja en la esquina inferior del triangulo, amarillo y azul en las otras dos esquinas ...Y comience el cuento.

¡Pequeño Azul estaba muy emocionado! El pensaba en lo que Mama Azul, el cielo le había prometido para esa misma noche y ya casi no podía contenerse de alegría y cuanto el mas pensaba mas el se sentía como si estallase de emoción. ¡Entonces el lo hizo! El exploto de alegría y sus colores fueron en todas direcciones (Tome el pincel y de pinceladas al azul así como si fuese una explosión saliendo de el en todas direcciones.) Cuando la pequeña Amarilla vio esto se volvió hacia Mama Sol Amarillo y pregunto: ¿Que va a pasar? ¿Por qué Azul esta tan emocionado? Y Mama Sol Amarilla contesto ¡"OH, querido!. Tu no vas a poder quedarte despierto hasta tarde esta noche para ver lo que pasa. Tu hora de ir a la cama es al anochecer." La pequeña Amarilla estaba tan triste que casi lloraba. Y entonces se puso a llorar, ella estallo en llantos y lagrimas que corrieron por todos lados y trato de alcanzar a Azul y de hablar con el pero se quedo dormida (Tome el pincel y haga el amarillo estallar con rayas desde todos sus lados y que algunas rayas alcancen el azul.) Bien, la pequeña flor roja sintió mucha curiosidad por toda esta actividad en el cielo, así que pregunto a la Madre Tierra. ¿Cuál es el motivo de todo esto? A lo que Madre tierra contesto. ¡"OH! No te preocupes por todo eso querida. Porque nosotros vivimos en la tierra y ellos en el cielo. Pero la flor roja sentía mucha curiosidad y no podía soportar el ignorar todo eso. A si que salto lo mas alto que pudo para alcanzar el cielo y hablar con Amarilla y Azul (Ahora dibuje rayos alrededor del punto rojo como un sol rojo o una flor estallando....y asegúrese de que algunos de los rayos alcancen al amarillo y azul.) ¡Entonces ella pudo ver! Eran fuegos artificiales de los mismos colores que el arco iris –Rojo, Naranja, Amarillo, Verde, Azul, Índigo y Violeta. Entonces ella supo que era todo eso . ¡Era el día de ano nuevo!

La Luna

Volando
Flyng por: J .M Westrup (1943)
Adaptada por: Kristie Burns

Yo vi la luna
Una noche azul
Volando muy veloz
Ardiendo toda de rojo
Sobre el cielo
Una luna escapando
Las estrellas flameantes
Pasaron a las carreras
Persiguiéndola veloz
Siempre muy rápido
"Entonces todos dijeron
Son las nubes las que vuelan
Y las estrellas y la luna
Están quietas en el cielo"
Pero no me importa
Yo vi la luna
Navegando lejos
Un Globo Púrpura

Nuestra pintura: Pinte toda el papel con azul índigo, cuando dice : "la luna" pinte la luna como un circulo de color rojo, cuando dice: " Las estrellas pasaron a las carreras." Pinte la cola del globo volando en el cielo(cuerda), pero no diga a los niños que es un globo hasta que usted lea la ultima línea de el poema...Entonces un globo púrpura se revela a si mismo.

La Luna de las Hadas
Por Kristie Burns

A principios del tiempo entre el no tiempo y el tiempo en la tierra de las hadas, había un bonito sol amarillo que vivía en un cielo blanco (pintar una bola amarilla) el estaba muy contento de vivir ahí todo el tiempo; el mostraba su bola amarilla sobre la tierra de las hadas y era feliz. Pero un día después de muchos años de brillar se sintió aburrido ,miro hacia abajo y vio las hadas y noto que también ellas se veían aburridas. Así que llamo a una pequeña hada azul. Puedes subir a hablar conmigo. Estoy muy aburrido y no se que hacer. La Pequeña hada azul estaba sobre la tierra muy lejos del sol, tan lejos que no podía oír. Así que voló un poco mas cerca del sol, pero estaba muy caliente y no quiso tocarlo (pinte un poco de la hoja azul profundo o índigo alrededor del sol). A medida que se acercaba mas y mas ella podía oír el sol hablando, pero no podía encontrar la cara del sol, así que ella dio vueltas y vueltas alrededor del sol (pintar de azul alrededor del sol) pero estaba tan caliente que tubo retroceder y allí ella se detuvo aleteando en el cielo cerca del sol (pinte un poco mas de azul en el fondo y continúe pintando hasta cubrir todo el fondo de azul sin tocar el amarillo). Ella aleteo por el este. Ella aleteo por el oeste, ella aleteaba en el sur y aleteaba en el norte. Entonces repentinamente el cielo se torno de un azul profundo y el sol se convirtió en la luna. A la distancia ella podía oír al sol amarillo yendo a la deriva para ver otras tierras y abajo ella podía ver a sus amigas las hadas flotando a la deriva, rumbo a la tierra de los sueños. Así que después de todo esto, todo estaba bien en la tierra de las hadas.

Día de San Valentín y del Amor

Círculo de Amor
Verso: Circle of Love
De autor desconocido

Amor es un circulo
Vueltas y vueltas
El amor sube,
Y el amor baja,
El amor esta adentro
Tratando de salir
El amor se riza y hace remolinos

Nuestra pintura : Tomamos el color rojo y seguimos el ritmo del poema mientras pintamos remolinos arriba y abajo y alrededor...rojo, rojo, rojo.

El Amor es Una Flor
Por Kristie Burns

La pequeña roja flotaba en el cielo. Ella hizo espirales con vueltas y vueltas como una encantadora y pequeña rosa(pintar un circulo de rojo pero con pequeños remolinos en el). Madre tierra miro hacia arriba y vio a la pequeña roja jugando en el cielo y quedo muy enamorada de ella así que la alcanzo con sus profundos brazos dorados , la sostuvo y la beso (hacer un pequeño tallo para la flor con un par de hojas.) Entonces el padre cielo la vio jugando y también se enamoro, así que bajo y la alcanzo y estaba todo alrededor y le dio un gran gran abrazo (pinte todo de azul y la flor se volverá púrpura y el tallo verde.) Y es así como la Bebe Roja se transformo en una hermosa Violeta que le obsequio a mi madre (o hermana, hermano, padre o ser amado, quien sea) en el día de San Valentín.

Día de San Patricio

Trébol de cuatro hojas
Por Kristie Burns

La fe es un circulo como un sólido anillo
La esperanza es una gema redondeada
La suerte el circulo de una moneda
El amor es un circulo sin fin

Atadlos con cinta dorada
Tiradlos en un azul azul cielo
Y el escondido trébol de cuatro hoja
Revelara su lado mágico

Nuestra pintura: Usando amarillo dibuje círculos en la mitad de el papel formando un trébol de cuatro hojas (cada verso un circulo y no le diga a los niños…solo diríjalos donde pintar los círculos.) Cuando dice "Atadlos con cinta dorada",dibuje una cinta (el tallo) colgando debajo de los círculos. Cuando dice "tiradlos en un azul azul cielo," usted deberá gentil y lentamente pintar de azul sobre todo el papel hasta que el trébol verde aparezca.

¿Donde se Esconden los Duendes?
Por Kristie Burns

Sofía(o cualquier otro nombre de niño) recibió un paraguas rojo brillante por su cumpleaños. Pero ella estaba muy triste porque no llovía. Así que lo dejo en el piso y se fue a jugar dentro de su casa (Pintar un paraguas rojo brillante de cabeza en el piso, esto será luego un hongo así que asegúrese de pintar el mango bien grueso y sin la curva.) Pero mientras Sofía estaba adentro, el bosque sintió curiosidad por este objeto. Estaban cerca de el Día de San Patricio y los gnomos estaban muy felizmente ocupados bailando y recolectando todos los tréboles de cuatro hojas que pudieran encontrar en el bosque. Bailaban en el aire con sus chaquetas verdes, bajando sus brazos y arrancando todos los tréboles de cuatro hojas que pudieran encontrar. Ellos saben bien que todo el mundo busca tréboles de cuatro hojas el Día de San Patricio y ciertamente ellos

no quieren renunciar a su calderón de oro (a medida que lee esto coloree de verde el "cielo" sobre el paraguas que esta de cabeza...esto será la hierba cuando usted de vuelta la pintura para la sorpresa final, Así que asegúrese de que el dibujo concuerde pero no le diga nada al niño.) Pero un pequeño gnomo estaba descuidado y cuando el estaba girando en el cielo y se agachaba para alcanzar un trébol ¡Cinco brillantes monedas de oro se cayeron de su bolsillo.! Cayeron sobre el paraguas rojo brillante (Dibuje círculos sobre el paraguas cuidadosamente separados, estos se transformaran en la decoración del hongo. El estaba a punto de bajar por sus monedas de oro cuando de repente el cielo estallo y una lluvia azul caía a cantaros (pinte el resto de la pintura de azul...de vuelta la hoja y usted vera un hongo rojo con puntos naranjas, sentado en el jardín bajo un cielo azul)...Cuando la lluvia comenzó Sofía corrió al jardín a por su paraguas. Pero todo lo que ella vio fue un hongo con puntos naranjas. ¡Poco sabia ella del gnomo que protegiéndose de la lluvia estaba escondido debajo de el hongo!

Así que ahora tu sabes donde se esconden y en donde encontrar tus tréboles de cuatro hojas en el Día de San Patricio.

Equinoccio de Primavera

Cinco Pequeñas Caléndulas

Verso: Five Little Marigolds por Kate Greenway (parte primera)
y Kristie Burns (Parte segunda)

Parte primera

Cinco pequeñas caléndulas paradas en fila
¿Acaso no es la mejor manera de que crezcan las ¿caléndulas
Cada una con un tallo verde y las cinco tienen
¡Una brillante flor amarilla y una linda maceta azul!

Parte segunda

Flores amarillas se arremolinan y entonces amarillo se sumerge para encontrarse con
Las brillantes masetas azules, sentadas a sus pies
Azul extiende sus brazos, para un apretón de manos con las flores
Y pronto aparece la raya verde de un tallo

Nuestra Pintura: Varíe un poco este verso haciendo los colores mas fáciles de trabajar. Comenzamos con las Caléndulas...pintamos remolinos amarillos en el aire usando el tercio superior de el papel. Que sean grandes y se superpongan uno a otro...Casi ningún blanco visible. Entonces al fondo hacemos las masetas de un bonito azul. Luego tomamos amarillo de la parte superior y también azul de las macetas y pintamos el tallo verde.

Versos Adicionales para Inspirarle

Narcisos- Rima tradicional

Daffy- Down- Dilly ha venido a la ciudad
Con enaguas amarillas y vestido verde

La Estación De Primavera Del Sanguíneo (Aire)

El Ganso Salvaje
Verso: The Wild Geese Por: Celia Thaxter 1878
Adaptado por Kristie Burns

El viento sopla azul , los pájaros cantan fuerte
El azul, azul cielo esta moteado con lanosas y manchadas nubes
Sobre la tierra los campos se regocijan los niños bailan y cantan,
Y las ranas cantan a coro " ¡Es primavera ,es primavera!"
El verde pasto llega y la flor amarilla ríe allí donde la nieve se acostaba
Escuchad la brisa de la colina relinchando llama al cuervo
Por el cause del río azul los frutos del aliso nadan
Y la dulce canción que el gorrión llora , " ¡Es primavera Es primavera¡."

Carga el invierno contigo, ¡OH querido ganso salvaje!
Carga lejos todo el frío, muy lejos de aquí
Persigue la nieva al norte. OH fuerte de corazón y alas
Mientras compartimos el éxtasis del Petirrojo, Llorando " ¡ Primavera, es primavera!"

Nuestra pintura: El azul se arremolina en el aire -en el cielo como si fuese "moteado." Aplicar mas azul y en motas sobre el papel cerca de la parte inferior. En cuanto las flores amarillas ríen, de unas pinceladas dentro de el azul creando pincelazos de hierba verde en la parte inferior de la pintura.

¡Mariposa!
Por Kristie Burns

Había una vez una niña amarilla de carácter sanguíneo. Quien amaba jugar y bailar y hacer muchas cosas, porque esa era su naturaleza. A ella no le gustaba sentarse por largos ratos (Ahora comience en el medio de el papel y a medida que lee la historia pinte con amarillo las alas de una mariposa de un lado de el papel y luego de el otro. No dibuje el cuerpo de la mariposa todavía. Usted no precisa decirle a el niño de que se trata …parte de la diversión es la sorpresa…así que deje que se concentren en dibujar las cimbreantes alas amarillas.) Entonces un día ella estaba en el jardín y ella dio un salto bien alto, tiro una pelota amarilla y se agacho bien abajo y otra vez dio un salto bien alto. Entonces ella trato de alcanzar el cielo y después trato de hacer un paro de manos en el piso y después abrió sus brazos y comenzó a dar vueltas todo alrededor. El niño azul de carácter Flemático trato de seguirla, pero ni siquiera pudo tocarla y quedo muy cansado por toda esa actividad. Así que se acostó en el piso para ver mirar las nubes en el cielo(pintar de azul todo alrededor sin tocar el amarillo .) Entonces el niño rojo de carácter Colérico vino y le dijo: ¡muévete! Muévete otra vez,¿ pero esta vez puedes mantener una sola dirección por favor? (Pinte una línea roja bajando entre la mitad de las dos alas ,para crear el cuerpo de la mariposa.). Entonces la niña verde de carácter Melancólico vino y le dijo: Ten calma mi querida, tu estas muy desorganizada. Y la acaricio (pintar algunos diseños de color verde sobre las alas)y trato de calmarla.

La niña amarilla de carácter Sanguíneo trato bien fuerte de escucharlos a todos, pero no pudo.

Porque solo era una mariposa - ¡Y esa era su naturaleza!

Viento

Sopla Viento Sopla
Verso :Blow Wind Blow Rima tradicional
Adaptada por Kristie Burns

¡Sopla Viento azul! ¡Y anda rojo molino!
Que el molinero pueda moler su maíz amarillo
Que el panadero pueda tomarlo
Y en tortas hacerlo
Y que nos las mande calientes por la mañana

Nuestra pintura : Espirales azules alrededor del papel, como si fuese el viento, pintar hasta cubrir toda la hoja, luego hacer el molino rojo(como un circulo rojo), dibujado en el medio de el papel. Como el maíz es molido en el molino, usted pude esparcir un poco de amarillo alrededor del borde del circulo y también como adornos para su ahora, emergente y decorada torta violeta.

Versos Adicionales para Inspirarlo

Pequeño Viento
Little Wind: por Kate Greenway.
Adaptado por Kristie Burns

Pequeño viento, sola en la cumbre
Pequeño viento, sopla bajo la llanura
Pequeño viento, sopla sobre el brillo del sol
Pequeño viento, sopla bajo la lluvia

El Viento y el Sol
Cuento: The Wind and the Sun Fabula tradicional
Adaptada por Kristie Burns

Había una vez un viento azul soplando, el amaba girar y dar vueltas (Dibuje unas ondas de azul desde la izquierda a la derecha de la hoja.) Y había una vez un brillante y amarillo sol, que amaba rayar el cielo con amarillo (pintar ondas amarillas a través de la parte superior del papel de la misma forma y manteniéndolas juntas con las azules. Así juntas se verán como una bufanda volando en el viento y será una mezcla de azul verde y amarillo un día el sol y el viento estaban jugando en el cielo, cuando vieron a un hombre. Y el viento dijo: "Yo soy mas rápido y fuerte que tu sol amarillo y me puedo llevar la bufanda que ese hombre se aprieta al cuello." Así que el viento soplo y soplo (pintar mas azul en la misma área que lo hizo antes.) Pero la bufanda no se movió. Entonces el sol amarillo dijo: "Déjame intentar." Así que brillo y brillo y rayo el cielo con su calor amarillo (coloree mas amarillo la misma área que lo hizo antes y así finalmente la bufanda volando en el viento tomara forma.) Y por supuesto que cuando el hombre sintió el calor del sol se saco la bufanda. Pero el pícaro viento soplo fuerte y se llevo la preciosa bufanda verde amarilla y azul y jugo con ella.

Lluvia

Brillo de Sol y Lluvias
Sunshine and Showers: por Maude Morin(1871-1958)

Chaparrón y brillo de sol
Brillo de sol y chaparrón
Verdes son las copas de los árboles
Y floreciente la flor

Margaritas y campos
Margaritas tan amarillas
Campos tan verdes
Dime, te imploro
¿Como lo mantienes limpio?

Chaparrones de verano
Lluvias de verano
Lavan las flores polvorientas
Todo limpio otra vez

Nuestra pintura: Este dibujo puede ser realizado fácilmente si se quitan algunos elementos del mismo). Cuando decimos "Chaparrón y brillo del sol." Yo pongo un poco de azul y un poco de amarillo en el papel. Y a medida que recitamos los versos yo le pido al niño que tome el color (o los colores) que necesita para hacer las formas de los árboles. Flores y campos se hacen arrastrando los pinceles y mezclando los colores en el papel, así usted obtiene un muy lindo paisaje abstracto.

Lavando con Lluvia
Por Kristie Burns

Roja decidió pasar un día afuera y jugar en los campos de amapolas. Ella lleno el campo de puntos rojos y entonces miro su trabajo. ¡Ella estaba muy orgullosa¡. (pintar pequeños puntos rojos a lo largo de la parte inferior de el papel y dejando un pequeño espacio entre el fondo y los primeros puntos rojos. No los pinte en los bordes de la parte inferior del papel.) ¡Punto, punto, punto! Ella saltaba alrededor poniendo puntos en todos lados¡!Entonces su pequeño hermano amarillo vino y quiso mostrarle a su hermana mayor que el también podía hacer lo que ella! ¡Así que pinto puntos amarillos debajo de los rojos que dejo su hermana! Pero el era pequeño y sus puntos eran mas como pequeñas rayas (Dibújelos como si fuese hierba.) Pero igual estaba contento y muy orgulloso de lo que había echo. Así que le dijo a su hermana roja: "Ves lo que e echo. ¡Mis puntos son muy hermosos!" Pero la hermana mayor no estaba impresionada. Ella dijo: "¡Mis puntos son mas hermosos. Están mejor formados y no son borrosos como los tuyos!" Así que comenzaron a discutir de un lado a otro. Finalmente el abuelo lluvia los escucho y se dijo a si mismo: "¡Yo se lo que puedo hacer con dos hermanos que riñen! ¡Una dosis de lluvia fría siempre ayuda! Así que el abuelo llovió sobre la hermana roja y el hermano amarillo. A medida que llovía y llovía y que la lluvia rayaba desde el cielo ellos podían ver que sus puntos se transformaron en ¡Un hermoso campo de amapolas! Y ya no tuvieron que discutir. ¡porque lo que crearon lucia mejor junto que separado y además era una hermosa obra de arte!

Pascuas/Despertar De La Primavera

El Sol Amarillo

Verso: The Yellow Sun por Kate Greenway,
Adaptado por Kristie Burns

Dormir es como una pequeña muerte y renacimiento de cada persona, así como el invierno es la muerte y renacimiento de la tierra. Pascuas simboliza el tiempo de renacer de la tierra. Este hermoso verso por Kate Greenway (1846-1901) cuenta de un niño que es despertado por el sol en la mañana. Yo he modificado y acortado algunos versos para adecuarlo mas a la pintura.
Como sea los versos originales pertenecen a Kate Greenway

Despierta el sol amarillo esta brillando
Y escucha con atención a los ruidosos gorriones
Están completamente despiertos otra vez
Cada pequeño capullo y brotes rojos
Han levantado su cabeza
Para engrandecer al placentero brillo de sol amarillo
¡Mientras tu estas en la cama!

El mismo sol amarillo se a elevado
Para llamarlos tiempo atrás
Y ha tratado de despertarte
Esta ultima media hora, sabes

Los felices rayos de sol amarillo
¡Han viajado OH desde muy lejos!
Se a deslizado entre las persianas
A pesar de los tornillos y las barras

Entonces despierta y como flores naranjas y rojas
Enciende cada mejilla rosada
ES una mañana muy brillante como para
Desperdiciarla en la cama

Nuestra pintura : Nuestra pintura empieza con un sol amarillo brillando en la parte superior de la hoja. A medida que el verso progresa pintamos algunas formas como flores de rojo en la parte inferior de el papel .Cuando los rayos de sol vienen. Damos pinceladas amarillas hacia las flores y solo tocan el tope de las flores. El rojo se torna naranja creando así la ilusión de que están "despertando." En el ultimo verso usted puede continuar trabajando en las flores y diciéndole al niño que las flores rosadas son como las mejillas rosadas que tienen por las mañanas. Así que usted esta pintando círculos de rojo como flores pero también son mejillas rosadas de niño que son tocadas por los rayos solares. Y todo esto emerge junto en una pintura. Pintura de un color: Si usted desea hacer esta pintura con solo un color debe sacar las palabras "rojo" y "rosado"(de todas maneras yo las agregue) y hacer el verso entero usando solo pintura amarilla

Amarilla se Olvido
Por Kristie Burns

Amarilla estaba muy excitada por Pascuas y la primavera .Por esto ella tiene el placer de pintar el mundo con amarillo. ¡Margaritas amarillas, azafranes amarillos, jilgueros amarillos y ranúnculos amarillos! Ella comenzó a hacer la lista en su cabeza…¡OH OH OH! Y debo pintar todas las flores amarillas…Casi me olvido de margaritas …y claro, los tulipanes…y ella pensaba y hacia su lista mientras preparaba su pote de pintura. Amarillo brillante y lleno de pintura amarilla (dibujar un semicírculo de pintura en la parte inferior del papel, ponga el papel en posición vertical y procure que el semicírculo solo ocupe un tercio de el papel y sin tocar los bordes (Este será el cuerpo del pequeño poyuelo así que planee de acuerdo con esto.) Entonces ella pensó un poco mas… ¡OH si, las orugas amarillas y las mariposas amarillas!. Y…OH…¿De que me estoy olvidando? ¡Ah si! ¡mis pinceles! Así que amarilla saco sus pinceles (Aquí usted tiene que dibujarle patas amarillas al poyuelo)…¿Y que mas? ¡Ah si! ¡Debo pintar las abejas amarillas y los insectos amarillos y la miel amarilla y … por supuesto lo mas importante El Sol Amarillo! (ahora dibuje la cabeza de el poyuelo como un circulo redondo sobre el semicírculo)…¿Pero de que mas me estoy olvidando? Ah si…¡El Poyuelo! (en este puno usted puede pintar el pico de amarillo y después tome algo de rojo o naranja y continúe poniendo naranja sobre el pico y piernas o simplemente deje todo amarillo.

La Tierra

Verde -Azul
Verso: Green-Blue: Rima tradicional

Estoy contento que el cielo este pintado de azul
Y la tierra este pintada de verde
Con tanto buen aire fresco
Echo sándwich entre todo

Nuestra pintura: "Pintamos "el cielo azul remolinos y vueltas formando un arco en la parte superior y pintando hasta los bordes de la hoja…Entonces pintamos la tierra de verde como un montículo alcanzando al azul, cuando los colores se juntan usted obtiene un verde azulado.

Arco Iris
El Arco Iris de las Hadas
The Rainbow Fairies: Poeta desconocido
Adaptado por: Kristie Burns

Dos pequeñas nubes un día de primavera
Pasaron volando a través del cielo
Iban tan rápido que se golpearon las cabezas
Y las dos comenzaron a llorar
El viejo padre sol vio y dijo
"Ah no importa mis queridas
Les envío a mis pequeñas hadas
Para secar sus lagrimas que caen"

Un hada vino en violeta
Y otra vestía azul
En azul, verde, amarillo y rojo
Forman una bonita fila

Secaron las lagrimas de las nubes
Y entonces desde el cielo
Sobre una línea que los rayos del sol formaron
Colgaron sus vestidos a secar

Primero el hada de rojo colgó su vestido
Y luego el duende amarillo
De alguna manera el naranja se escurrió ahí
Y entonces volvió a su sitio
EL hada índigo vino a colgar su vestido
Y por magia vestidos verdes de hadas aparecieron
Luego el hada roja volvió
Para recordarle a violeta que colgara su vestido

Día de la Madre

El Corazón Escondido
Por Kristie Burns

Blanco es el color del delantal de mama
Como un triangulo de cabeza
Blanco es el color de dos grandes perlas
Esas que ella viste con su nuevo vestido blanco
Pero rojo es el color de mi amor por ella
Que crece y crece y crece
Hasta que se esparce por este papel
Dejando ver mis sentimientos por ella

Nuestra pintura: Comenzamos con blanco y hacemos un triangulo al revés en la mitad de el papel y luego dibujamos dos grandes perlas una al lado de la otra en la parte superior del triangulo (Todavía no diga nada pero usted esta dibujando un corazón.) Ahora cuando el poema del rojo que es el amor que crece y crece…Usted toma el rojo y pincele con el cuidadosamente a través de toda la hoja – cubra todo hasta que - ¡Un corazón ROSADO aparezca!

Vallas Para Mama
Por Kristie Burns

Era el día de la madre y bebe roja y bebe azul estaban pensando que podían darle a su madre como regalo, la bebe roja dijo: "¿Por qué no le damos unas adorables bolas rojas para jugar, saltar y rebotar (Pinte algunas bolas rojas sobre el papel). Pero la bebe azul dijo: " ¡Las mamas no juegan con juguetes como nosotros lo hacemos! ¡Que pasa si le compramos unos adorables globos azules!" (Ahora pinte todas las bolas rojas de azul y se tornaran púrpura.) La bebe roja miro con furia a azul y azul miro con furia a roja y las dos pensaron que su idea era la mejor del mundo. Entonces mama entro y les dijo: " ¡Gracias Ho gracias! ¿Cómo sabían que lo que a mi mas me gusta con los panqueques son los arándanos." (Blueberries) Y ella se sentó a comer los deliciosos arándonos en un bonito tazón azul (ahora encierre todas las vallas en un circulo …pinte sobre todo haciendo una gran bola azul …un azul muy suave.)

Festival De Mayo
Verso por: Kristie Burns
Adaptado de un poema de Kate Greenway

Permítanme presentarles
A la familia primaria
Por la mañana, tarde y noche
Ellos van danzando felizmente

Amarillo y Azul y Rojo
Bailan y bailan hasta la hora de ir a la cama
Cuando remolinos de verde y púrpura y naranja
Aparecen sobre sus cabezas

Ellos giran alrededor
Ellos dan vuelta sus pies
La gente se pregunta que es ese ruido
De que se trata

Ellos bailan desde temprano en Mañana
Hasta tarde e en la noche
Tanto adentro como afuera
Con un gran deleite

Nuestra pintura :Usted pude hacer este verso como una pintura para tres personas ,si cada uno usa un color y una hoja extra grande de pintura al agua .O también se puede realizar individualmente Para hacerlo solo comience con amarillo y haga que el amarillo baile alrededor pero asegúrese de mantenerlo en un tercio de el papel .En el segundo verso haga rojo bailar, pero manténgalo en el medio del papel y combinándolo con un poco de amarillo. Entonces haga que el azul baile alrededor en lo que resta de el papel y combínelo un poco con el rojo. Después tome sus pinceles y haga al amarillo bailar sobre la cabeza del azul y del rojo para crear un poco e verde. Recuerde de bailar con el pincel y crear remolinos.

Solo un color: Este poema no esta echo para un color, como sea, usted puede hacerlo con solo dos y modificar un poco el poema

Palo de Mayo
Por Kristie Burns

El sol amarillo estaba arriba en el cielo (dibuje un pequeño sol amarillo en la mitad de la Hoja, casi tocando la parte superior de la hoja y del tamaño de una moneda de cincuenta centavos.) ¡El podía oír que algo estaba pasando allá abajo sobre la madre tierra! El se esforzó para escuchar ero no pudo así que mando a su hija-rayo rojo de sol a preguntarle a la madre tierra que estaba pasando.

Entonces rayo rojo de sol bajo hasta la madre tierra y le pregunto (Pinte una "cinta" saliendo de el sol y baja ondulando gentilmente formando un arco hasta que alcanza la tierra usted esta creando el Maypole.) Madre tierra dijo: "Ho dile a tu padre que preste atención a su trabajo y que deje mi trabajo para mi. Así que el rayo de sol rojo volvió a subir (pintar una cinta de rojo subiendo al sol y esta también formando un arco) Bien. El sol amarillo no quedo contento con la respuesta, así que mando a su hija rayo de sol amarillo a preguntar otra vez. (Pintar una cinta amarilla sobre la segunda cinta de rojo.) Rayo de sol amparillo siguió el mismo camino que rayo de sol rojo había usado antes para bajar hasta la madre tierra. Y ella pregunto: ¿Porque todo el mundo ríe hoy? Y la madre tierra dijo " Se ríen porque están felices."

Así que rayo amarillo de sol volvió a subir para contarle a su padre (Pinte una gruesa cinta subiendo esta vez hágalo debajo de el sol y no en un arco sino que en línea recta , este será el palo del Maypole (palo de mayo). Pero cuando rayo de sol amarillo le contó a su padre, su padre no estaba contento con la respuesta y dijo" ¡Pero quiero saber porque! Así que envío a rayo de sol verde, quien tomo el mismo camino que rayo de sol amarillo había usado para subir (Esto hará que el palo se vuelva marrón.) Y cuando alcanzo a la madre tierra pregunto: ¿Por qué hay gente bailando? Y la madre tierra contesto "Porque están llenos de alegría" entonces rayo de sol verde fue a contarle a su padre (Pinte una cinta de color verde sobre el lado alo izquierdo de el palo, forme un arco y deténgase en el "sol".) Pero cuando rayo de sol verde le contó a su padre , padre quedo mas frustrado aún. " ¡Pero quiero saber PORQUE son felices! Así que papa sol envío a Rayo de sol azul y el utilizo un camino diferente para bajar a la madre tierra (Una cinta azul se arquea sobre la parte izquierda.) y

le pregunta a la madre tierra: ¿Por qué la gente esta cantando? Y la madre tierra contesto" Porque sus corazones rebozan con canciones." Así que el rayo de sol azul fue a contarle a su padre sol amarillo. (Otra cinta que sube.) ¡Pero su padre sol amarillo no estaba contento! El dijo " ¡Quiero saber porque el corazón de la gente esta contento!" Así que mando a rayo de sol violeta (Hacer una cinta bajando por el mismo camino que el azul uso para subir). Y rayo de sol violeta le dijo a la madre tierra."Papa quiere saber: ¿Por qué la gente esta feliz, porque están llenos de alegría y porque sus corazones están llenos de canciones? La madre tierra susurro algo al oído de rayo de sol violeta y rayo de sol violeta se éxito mucho; Corrió a decirle a su padre (Pinte la ultima cinta subiendo al palo de mayo). Entonces, ¿Qué fue lo que te dijo? Pregunto el padre sol, Ella me dijo que es el tiempo de el festival de mayo y que todos bailan en el palo de mayo que nosotros hicimos . Entonces el padre sol se puso feliz y miro hacia abajo al precioso palo de mayo y imagino a todos los niños bailando a su alrededor.

Solsticio De Verano/Sol
Adaptación que realice de un poema de Kate Greenway

Lo vieron levantarse en la mañana
Lo vieron ponerse en la noche
Y desearon ir a verlo
Las pequeñas blancas y suaves nubes los escucharon
Y salieron de el azul
Y recostaron suavemente a cada niño
Sobre su pecho de rocío
Y los cargaron alto bien alto
Y no supieron mas nada
Hasta que estaban parados y esperando
Frente a una puerta dorada y redonda

Golpearon y llamaron y suplicaron
Quienquiera que este adentro
Pero todo es inútil, porque a nadie
El escuchara para dejarlo entrar

Nuestra pintura: Comenzamos solo pintando el papel con agua y pincel representando el blanco (El blanco se muestra a través de la hoja). ¡Nubes que

no son realmente blancas pero están echas de agua condensada! Cuando arriban a la puerta dorada hacemos una gran puerta amarilla como un sol y luego cuando los niños golpean y llaman, pintamos remolinos y "golpes" alrededor de la puerta ,pero todo permanece amarillo. La gran puerta amarilla continua siendo una puerta amarilla, pero ahora se la puede ver como brillando con diferentes tonos de amarillo a su alrededor. Mas de un color: usted puede hacer que los niños tengan diferentes colores de ropa y rodear el sol con diferentes pinceladas con diferentes colores. Así al final del verso aparecerá brillando con muchos colores. Cuando un niño golpea la puerta del sol puede se: "El niño azul golpeo" y entonces usted da una pincelada con azul. Luego "El niño rojo golpea" y así sucesivamente.

La Fiesta de el Solsticio
Por Kristie Burns

Amarilla bailaba con alegría. Ella estrecho sus brazos y los abrió bien abiertos y hizo un circulo mientras giraba alrededor (El circulo lleno de amarillo). ¡ Amarilla se sentó en el circulo amarillo y se sintió muy feliz! Una curiosa hada roja la estaba observando y quería saber porque estaba tan feliz, así que salio volando de el suelo y bailo alrededor de el circulo amarillo y dijo . "¡ OH Amarilla ,Amarilla dime porque tu hiciste un circulo en el cielo!" Y Amarilla contesto "Estoy muy feliz porque hoy es el día de sol mas largo de el año ." Bien, eso también hizo a la pequeña hada roja muy feliz. ¡Así que bailo alrededor de el circulo un poco mas hasta que de pronto Naranja se unió a ellas también! Entonces Naranja dijo" ¡OH Amarilla ,Amarilla dime ; ¿Porque tu me has traído hasta aquí arriba en al cielo? Y Amarilla dijo "¡Estoy feliz porque es el día de sol mas largo de el ano!. Entonces esto hizo feliz a Naranja ,así que bailo alrededor de el circulo una vuelta o dos (Usando amarillo o rojo, el que usted necesite mas , repase el naranja alrededor de el circulo). Esto hizo a Amarilla tan feliz que decidió ir alrededor de el circulo una vez mas. ¡Pero esta vez el circulo era mas grande, así que fue alrededor de el hada roja dio una vuelta y inmediatamente Naranja salto a su encuentro!(ya que el naranja también aparece allí cuando usted hace el circulo con amarillo). ¡Para no ser dejada atrás el hada roja bailo alrededor de el circulo otra vez! ¡Y por supuesto Naranja también salio a su encuentro! ¡Así que continuaron durante todo el día hasta que crearon un hermoso y brillante sol en el cielo de verano!

El Colérico Fuego Elemento De El Verano

Fuegos de Otoño
Versos: Autumn Fires por: Robert Luis Stevenson
Adaptado por Kristie Burns

En los jardines amarillentos
Y por todo el valle,
Desde las hogueras rojas del otoño
¡Ve el rastro de humo naranja!

El agradable verano termina
Y todas las flores de verano
El rojo fuego incendia
Las torres de humo naranja

¡Canta una canción de estaciones!
¡Algo brillante en todo!
¡Flores rojas en el verano!
¡Fuegos rojos en el otoño!

Nuestra Pintura: Pincelamos "Jardines" de amarillo en la parte inferior de la hoja, entonces la fogata de otoño viene y usted pincela rojo sobre y arriba de la hierba amarilla, ahora usted tiene pinceladas amarillas, naranjas y rojas. Levante un poco mas el naranja para hacer torres de humo en remolinos.

Fuego de Verano
By Kristie Burns

Había una vez una Colérica niña roja quien se levantaba de su cama todas las mañanas y comenzaba a bailar. Ella bailaba y bailaba y a veces hasta olvidaba su desayuno (pintar flamas rojas saliendo de la parte inferior de la hoja y llegando alto en el cielo). Pero ella amaba bailar.

Un día Sanguínea Amarilla vino a jugar .Pero a ella también le gustaba hacer otras cosas. Así que ella bailo y bailo con la Colérica niña roja pero se aburrió rápido y se fue a hacer otras cosas (pinte flamas amarillas pero no tantas como las rojas). Bien. Colérica Roja ni siquiera se percato de que Amarilla se había ido. Ella estaba muy ocupada bailando, bailando y bailando...Pero de pronto ella paro de bailar-¿De donde vienes Naranja? ¡No te vi entrar en el cuarto! Pero Naranja quedo en silencio y no quiso bailar.

Entonces la colérica niña roja disfruto estar totalmente sola y llena de energía como el fuego (La pintura final es de una gran fogata).

Agosto: El Mes de la Preparación

Mincemeat
(Preparación de fruta picada con especias y puesta en conserva)
Adaptado por: Kristie Burns

Canta una canción de mincemeat
Zarzamoras carmesí, pasas púrpuras
Manzanas rojas, nuez moscada naranja
Todo lo que es bueno
Revolvedlo con cucharón amarillo
Desead un encantador deseo
Tiradlo al medio
De un plato índigo

Revolvedlo otra vez por buena suerte
Almacénalo todo
Apretado en pequeñas jarras y potes
Hasta la navidad

Nuestra pintura: Los niños siempre suplican por mezclar los colores juntos para ver que pasa ,este es el verso perfecto para mostrarles como todos los colores juntos crean un marrón turbio , Pero que puede ser muy hermoso si sigues el verso y aplicas los colores gentilmente es.

Ángeles
Por Kristie Burns

Una vela amarilla
Arde a la hora de los cuentos
Metido en la cama
Las flamas vuelan lejos
Cuando la oscura noche cae
Un ángel brilla

Nuestra pintura: "una vela amarilla" en la mitad de la hoja. Pinte una redonda flama en la parte superior de la vela cuando dice "Arde a la hora de el cuento." Cuando "Las flamas vuelan lejos, "de dos gruesas pinceladas a los dos lados de el cuerpo de la vela (estas serán las alas de ángel). Cuando dice "Cuando la oscura noche cae" Se debe pintar cuidadosamente alrededor de la vela hasta que la simple imagen de un ángel aparece claramente.

Fiesta De San Miguel: Dragones

La LLama de el Dragón
Por Kristie Burns

Altísimo en un cielo índigo
Un dragón despierta a la mañana
Amarilla es la llama de la amistad
Roja es la llama de a advertencia
Desde el amarillo su verde cuerpo emerge
El púrpura pasa y el rojo se va
El dragón aparece en un flash-Una mancha verde
Y el púrpura la luz del amanecer

Nuestra pintura: Empezamos por pintar todo el papel de azul, "un cielo índigo." Cuando leemos "Amarillo es el color de la amistad" Rápidamente de una pincelada de amarillo a través de el cielo. Debajo de esta pincelada amarilla (que se tornara verde) usted debe dar una pincelada de rojo (que se volverá púrpura). A medida que usted recite el ultimo verso usted puede pintar otra vez las rayas verdes y púrpuras hasta que se vean.

Hojas
Leaves por Kathereine Tynan

Miríadas y miríadas empenachan sus resplandecientes alas
Tan finas como cualquier ave que aletea y canta
Tan brillantes como las luciérnagas o las libélulas

Miríadas y miríadas agitaron sus brillantes abanicos
Suave como el pecho de una paloma o de un pelicano
Y algunos eran de oro y otros verdes y algunos
Con contorno rosado como un brote de manzana

Un viento rasante lanza todo el plumaje en un sentido
Ondeando las plumas de oro y las verdes y alegres
Un viento rasante que en movimiento canta una canción
Todo el día y toda la noche

Versos Adicionales para Inspirarlo

Otoño
Por Florence Hoatson

Amarillo el helecho
Oro los fardos
Rosadas las manzanas
Carmesí las hojas
Neblina en la ladera
Nubes grises y blancas
¡Buenos días Otoño!
¡Buenas noches verano!

El Melancólico Elemento Tierra: Otoño

Bendiciones de Otoño
Por Alice Henderson (1881-1949)

La lluvia azul, el sol amarillo,
Los campos donde las amapolas escarlatas corren,
y las ondulaciones que forma el trigo
están en el pan que yo como.
Así que cuando me siento con cada comida
Y digo una bendición de mesa Yo siempre siento
Que estoy comiendo lluvia y sol,
Y campos donde amapolas escarlatas corren

Nuestra pintura : Pintamos con azul la forma de una hogaza de pan. Cuando dice "Lluvia azul." Cuando dice "Sol Amarillo," pintar sobre el pan con amarillo y cuando dice "Amapolas escarlatas " pintar sobre el pan con rojo. Usted obtendrá una hogaza de pan marrón. Quizá tenga que experimentar con la mezcla de colores y probarla de antemano para asegurar la correcta mezcla.

Sacudiendo las Hojas
By Kristie Burns

Hoja Amarilla estaba temblorosa y agitada "¿ Querida cual es el problema?" dijo el viejo árbol marrón (Pinte el tronco de el árbol en marrón antes de empezar o simplemente deje la pintura sin tronco y haga que el niño pinte el tronco con una rama o dos y hágale pintar las hojas de su tronco). La Hoja Amarilla dijo…¡ No estoy segura pero creo que EL VIENE! Y todas las hojas amarillas temblaron aun mas(Dibuje muchas hojas amarillas)¿Quién es el? Dijo la pequeña Hoja Roja ."¡Si dinos!" Dijeron las otras hojas rojas y también se pusieron a temblar."No estoy segura" dijo la Hoja Amarilla "¡Yo solo estoy asustada!" ¡Pero no tuvieron que esperar por mucho! EL vino. Fuerte con azul, soplando y soplando el viento vino y las hojas cayeron al piso (Pinte azul sobre todo). Primero las hojas amarillas cayeron una por una (Ahora pinte con amarillo en el piso y sobre el azul)…¡Pero cuando cayeron al piso encontraron a la Verde Madre Tierra que las abrazo y se sintieron en paz! Así que llamaron a las hojas rojas "¡Es seguro bajar ahora ¡ Y así lo hicieron

Día de las Brujas

Rojo en Otoño
Por Elizabeth Gould

Puntitas de pie, el mas pequeño elfo
Se sentó solo en un hongo
Tocando una pequeña y tintineante tonada
Bajo a grande y redonda luna de la cosecha
Y esta es la canción que Puntitas hizo
Para cantar con la tonada que el toco

Rojas son las caderas ,rojas son las vallas
Rojas y oro son las hojas que caen
Rojas son las amapolas en el maíz
Rojas son las vallas del alto serbal
Roja es la grande y redonda luna de las cosechas
Y rojo son mis nuevos zapatos de baile

La Calabaza Escondida
Cuento: The Hidden Pumpkin
Adaptado por Kristie Burns

Las hadas tenían un bote el cual siempre usaban el día de las brujas. Ellas estaban un poco asustadas por lo que podían encontrar en el bosque la víspera de la noche de brujas. Y así que decidieron que lo mejor que podían hacer era llevar su pequeño bote al río y quedarse allí a salvo toda la noche (Aquí usted pinta un río azul y un bote amarillo flotando suavemente sobre el río como un bote de hadas debe hacerlo).Pero una vez que estaban en el río flotando en su pequeño bote amarillo , se asustaron otra vez. Estaba oscuro ,así que encendieron dos linternas , una en cada extremo del bote y bien alto sobre el (Estas serán los ojos de la calabaza de Halloween o lámpara de calabaza para el día de las brujas y el bote será su boca. Así que planee la pintura en acuerdo con esto. También asegúrese que estos sean amarillos profundos o fuertes). ¡Bien seguro que esto ayudo! Al minuto que encendieron las lámparas el río se inundo de luz amarilla (Ahora pinte sobre el río así se transforma en verde). Hasta su pequeño bote y lámparas estaban rodeados de por un circulo de luz

amarilla (Encierre el bote y las lámparas en un circulo de AMARILLO SUAVE .esta será la calabaza, así que planeé acuerdo a esto).

Pero todo esto despertó al dragón que vive en la orilla y el gruño en protesta y cuando gruño el resplandor amarillo se lleno de fuego rojo (Coloree sobre el circulo con rojo) ¡Y una gran calabaza de Halloween apareció!. Las hadas estaban muy asustadas y corrieron a sus casas bajo la tierra y desde entonces a las hadas les gusta quedarse en sus casas bajo la tierra durante la noche de brujas y no salir hasta la mañana siguiente.

Cosecha

Arriba en el Huerto

Adaptado por Kristie Burns y segundo verso original por Kristie Burns

En el verde pasto de la huerta hay un árbol verde
Las mas finas manzanas que tu has visto
Las manzanas están maduras y prontas para caer
Y Rueben y el mirlo las juntaran todas

El marrón tronco sube a las verdes hojas
Las manzanas cuelgan con la mas grande facilidad
Algunas de ellas caen y golpean el piso
Donde yacen en la hierba y lentamente se tornan marrones

Nuestra pintura: Tomamos verde y hacemos algunas hermosas hojas en el cielo, dando pinceladas con el pincel pequeño. No dibuje la copa de el árbol como un remolino de algodón de azúcar. Solo de unos pequeños trazos con el pincel mas pequeño para crear las hojas. Luego de unas pinceladas mas largas por la parte inferior de la hoja para crear la hierba. Entonces tomamos rojo y hacemos algunos puntos rojos representando las manzanas .

Cuando el verde y el rojo se mezclan en algunos lugares usted obtendrá el marrón para crear el tronco, ramas de los árboles y algunas manzanas marrones.

San Francisco: Octubre 4

Inspiración: San Francisco amaba a los animales , especialmente a los pájaros…

Cuatro Vallas Escarlata
Por Mary Vivian

Cuatro vallas escarlata
Dejadas sobre el árbol
"Gracias" lloro el mirlo
Esto es lo que preciso
El se comió la numero uno y la dos
Luego comió la numero tres
Y cuando se comió la numero cuatro
No había mas para ver

Nuestra pintura: Tenga en mente que el mirlo es realmente de un púrpura profundo cuando brilla en la luz .Comenzamos por pintar cuatro grandes vallas en el papel (usar rojo). Una pequeña valla se convertirá en su pico ,una valla será su ojo, una valla GRANDE será su cuerpo y otra valla mediana estará en su cola. Así que acomode las vallas en este orden. Cuando dice "El se comió la numero uno y la dos",usted dibujara el pico de el pájaro con índigo sobre la pequeña valla y su cabeza sobre la segunda. Cuando dice" luego comió la numero tres" Debe dibujar el cuerpo sobre la siguiente valla y cuando dice que se comió la cuarta, usted dibuja la cola sobre la ultima valla y "No había mas para ver"

San Francisco y los Pájaros

Por Kristie Burns

Había una vez una triste roca azul (Pinte una forma de roca que luego será un hombre viejo envuelto en un manto, así que dibuje en la parte inferior izquierda de la hoja y píntelo de forma que parezca un hombre totalmente cubierto por el manto). El estaba triste porque estaba solo. El sol brillaba sobre el (Pinte amarillo sobre el azul)Pero el todavía se sentía triste y solitario. El cielo lo abrazo (Pinte todo el papel de azul claro).Pero todavía estaba triste y solitario. Entonces un día un hombre vino y hizo que la roca brillase con un rojo amor (pinte rojo sobre la "roca "Que ahora se transforma en el hombre son el manto marrón). Este hombre tiro algunas preciosas migajas amarillas al aire y como magia muchos pájaros verdes se aparecen a comerlas .Después de todo esto la roca jamás estuvo sola de nuevo, porque siempre tendrá al hombre y los pájaros para hacerle compañía. La pintura final será una sucesión de pájaros verdes volando y un hombre con un manto marrón dándoles de comer sobre el cielo azul.

Día de San Martín : Primer Día de el Invierno

Se dice que San Martín viene montando su "caballo blanco"(La nieve) Cada noviembre muchas de las escuelas Waldorf realizan una caminata con faroles para celebrar el día de San Martín. El festival de la luz interior en la oscuridad exterior cuando se aproxima el invierno. San Martín era un soldado romano de el siglo cuarto. Se dijo que una noche invernal se encontró con un mendigo a medio congelar. Martín se quito el pesado manto militar de sus hombros y desenvaino su espada y corto el manto en dos y le dio la mitad al mendigo. Esa noche Cristo se aparece ante Martín en un sueño envuelto con el mismo pedazo de manto que el dio al mendigo y dijo; Martín me ha cubierto con esta prenda" Martín se convirtió en el santo patrón de los mendigos, borrachos y marginados dedicando su vida a asistir parias.

Celebrar el día de San Martín es un recordatorio de que cada uno de nosotros tiene una chispa divina que debemos transportar al mundo y compartir con otros (Usted también pude usar el cuento de la Candelaria que esta al comienzo ,ya que encaja muy bien aquí, ¡Pero aquí hay otro cuento también!)

La Luz Interior

Por Kristie Burns

Cuando el tiempo de dar obsequios a los pobres por el Día de San Martín llego , Roja hizo una manta para los mendigos con frío en la calle(Pinte todo el papel de rojo) Era una grande e inmensa manta y todo el mundo estaba impresionado, Azul no quería ser sobrepasado y decidió que iba a hacer algo mas útil. Así que puso un gran farol azul sobre la manta roja y dio un paso atrás para admirar su trabajo. Entonces la pequeña Amarilla vino. Ella solo era una pequeña niña. Ella vio la gran manta roja y la ahora linterna púrpura ...y sintió vergüenza. ¿Que podía ella dar como regalo? Ella no tenia absolutamente nada para dar. No torta , no mantas, no faroles ni tampoco zapatos . Ella misma no tenia siquiera un buen par de zapatos. Así que se sentó y contemplo ,lagrimas vinieron a sus ojos y se puso triste. Ella no va a poder regalar nada a los pobres este año. Pero de pronto ella escucho una voz que provenía desde el interior del farol y entonces ella se metió dentro de el farol(Pinte una llama amarilla "Dentro de el farol)para oír lo que decía. Entonces ella escucho un gran ¡Viva! De azul y roja y de todos los otros colores. Porque ella dio el mas grandioso regalo de todos. Ella se dio a si misma y ahora el farol estaba encendido y podían llevar los regalos a los pobres.

Adviento

El Espiral de Tierra
Por Kristie Burns

Saliendo de la profunda oscuridad azul
Caminando rumbo a la luz
Rodeada por el velo azul de la tarde
Madre tierra nos sostiene fuertemente

Una vela amarilla se mueve en espirales
Sostenido por manos brillantes
Alrededor de el espiral dorado
Ramas de abeto salen de la tierra

Nuestra Pintura : Empezamos pintando "La profunda oscuridad azul "de la noche y después tomamos un pincel con pintura amarilla y hacemos espirales alrededor pero no con forma de espirales sino con forma de círculos, pero que cada circulo se superponga uno con otro, dibuje algunos mas largos y otros mas pequeños. Así al final usted obtiene una guirnalda verde de Adviento.

Navidad

Navidad de Rojo
Por Eileen Mathias (1946)

Rojo por el abrigo de piel forrado de Papa Noel
Y su capucha escarlata
Rojo por las santas vallas
Resplandeciendo en el bosque
Rojo por el pecho
Del mas valiente y pequeño pájaro
Rojo por la mas brillante palabra de Navidad

Rojo por el resplandor de los troncos ardiendo
Y las pequeñas zapatillas carmesí
Que Papa Noel dejo anoche
Rojo por los faroles de papel
Colgando de la pared
De todos los colores de Navidad
El rojo es el mejor de todos

Nuestra pintura : Todo es rojo, A medida que vamos leyendo el poema pintamos las formas de todas las cosas rojas que hay en el poema ¡Pero al final todas se mezclan para hacer el rojo!

La Fuente de Oro
Por Kristie Burns

Había una vez una fuente de oro en una tierra lejana.
¡En verdad era una fuente!. Desde el suelo brotaba el mas profundo oro amarillo que jamás has visto y brillaba en el sol (Pinte el "oro amarillo" saliendo de el suelo, pero no el suelo...cuando usted de vuelta el dibujo al final será un árbol de navidad. Así que tenga en cuenta que usted esta pintando un árbol de navidad que esta de cabeza...pero no le diga a los niños). ¡Oro!

Bien el Rey Viento Azul estaba muy envidioso de todo ese oro y lo quería para si mismo, así que planeo ir y tomar la fuente de oro. Así que se soplo a si mismo sobre el lugar que estaba la fuente y vio que precisaba ayuda para poder llevarse todo el oro. Así que soplo azul por todo el camino devuelta a su casa. (Píntelo soplando de ida y de vuelta a casa de ese modo todo el papel quedara azul) Pero todo lo que encontraron fue una fuente verde. Revolotearon un poco alrededor de la fuente (En este punto usted dibuje puntos amarillos para poner las decoraciones en el todavía cabeza abajo árbol de Navidad). Y entonces le fueron a contar al Rey Viento Azul que la fuente ya no estaba ahí. Bien, esto hizo que el Rey se enojara mucho, tanto que soplo azul por todo el camino de vuelta a la fuente pero cuando llego el vio algo que lo hizo detenerse. (antes de que llegue al árbol de vuelta la hoja). Era un árbol de Navidad.

Recordándole de un regalo que es incluso mas grande que el oro. Así que el Rey Viento Azul estaba avergonzado, dejo su presente en el árbol y soplo devuelta hacia su casa.

Solsticio De Invierno

El Árbol Enebro

The Juniper Tree: Verso tradicional: Autor desconocido
Modificado por Kristie Burns. Ultimo verso agregado por Kristie
Nota: Los seres humanos no deben comer frutos de el enebro pero algunos pájaros si pueden

Enebro, Enebro
Verde en la nieve
Dulce tu aroma
Y espinoso tu crecer

Enebro, enebro
Azul en el otoño
Dame algunas vallas
Espinas y todo

Para los pájaros todos tiritan
Y el viento es el que agita
Y las vallas los calentaran
Un banquete de vallas para su cena

Todo Azul
Everything Blue por kristie Burns
(Copyright Kristie Burns 2008)

El pájaro azul adoraba jugar en nuestro jardín y comer los arándanos que dejamos en el suelo(Pinte un pájaro azul y algunas vallas de arándano). El se come las vallas y luego vuela a decirle a sus amigos y mas pájaros azules vienen. Así que pondremos mas vallas en el jardín (pinte pájaro sobre pájaro y sobre vallas de arándano etc....hasta que todo el papel quede cubierto de azul). Pero un día el solsticio de invierno vino –El día mas corto de el año y yo fui a la ventana a ver a mis pájaros y todo lo que pude ver fue el profundo azul índigo de la noche.

Día De Santa Lucia

La Noche Camina con Paso Pesado

La noche camina con paso pesado
Patio redondo y hoguera
Cuando el sol partió de la tierra
Las sombras son siniestras
Allí en nuestra oscura casa
Caminando con velas encendidas
¡Santa Lucia Santa lucia!
La oscuridad pronto tomara vuelo
De los valles de la tierra
Así ella habla una
Magnifica palabra para nosotros
Un nuevo día levantara otra vez
Desde el rosado cielo ¡Santa Lucia!¡Santa Lucia!

La Corona
Por Kristie Burns

Azul hizo un anillo plano en el aire. Ella sabia lo que tenia que hacer. Así que hizo el anillo plano y luego llamo a Roja(Pinte un anillo azul este será la parte inferior de la corona de Santa Lucia así que planee acorde con esto). Roja vio el anillo que azul había echo y ella supo lo que hacer. Ella hizo unas líneas altas alrededor de el circulo(Estas serán las velas en corona). Luego llamo Amarilla. Amarilla estaba nerviosa. Ella nunca había echo esto antes, pero sabia lo que tenia que hacer porque ella vio a sus hermanas el año anterior. Así que ella hizo círculos amarillos arriba de las líneas que Roja había pintado. Pero ella sintió una pequeña puntada de celos – a hermana Azul le toco hacer un gran anillo azul y hermana roja hizo todas estas altas líneas rojas y todo lo que ella pudo hacer fue ¿estos pequeños círculos amarillos?. Así que decidió hacer un poco mas…Ella pinto amarillo sobre su hermana mayor Azul y hasta un poco sobre la hermana mayor Roja. Entonces ella fue por sus hermanas . Ella pensó que se iban a disgustar pero cuando vieron lo que ella hizo dijeron" ¡Estamos muy orgullosos de ti! ¡Tu has hecho una corona de ramas de abeto y velas para que Santa Lucia las vista esta noche!

www.ingramcontent.com/pod-product-compliance
Lightning Source LLC
Chambersburg PA
CBHW080847170526
45158CB00009B/2664